清——气韵清健，无有俗气。

三、临摹指要

临摹《玄秘塔碑》，我想若能从以下几个方面多加注意，必能举一反三、事半功倍。

（一）读帖引路。反复阅读全帖，力求有较全面深刻的印象。尤其要了解柳体的相关知识，以便通过理论来指导感性的认知。同时还必须阅读全文、识读文字、注意句读、理解文意，这样有助于整体记忆。

（二）强调笔法。柳体笔法虽以方为主，斩钉截铁，但不乏圆笔，劲健而融和。运笔务求瘦、劲、涩，千万不可肥、弱、滑。转折处以外方内圆为主，间或方圆兼得，或内方外圆，或纯圆，或纯方，富于变化。捺法和钩法是柳体的笔法特征所在，方法与颜体相似，顿笔后有一提笔出锋和趯笔出锋的动作，务求骨力劲健，笔锋犀利。

（三）形神兼备。在理解的基础上临摹，在强化临摹的基础上加深理解。初练一两遍，可偏重形似，要特别注重笔法、字法，越像原帖越好，那才能真正「入帖」。千万不可急躁自大，我行我素，否则，就会失去临帖的意义，满纸涂鸦，徒费时日而已。当真正上手，能写得形似，又颇有些感悟的时候，则可以尝试着糅入某些想法，并在驾轻就熟之后尝试着背帖。当背帖都颇有气象时，自然可以考虑只取其中最有风格特征的某一方面加以强化，化为己用，这才可能「出帖」。可以肯定地说，不能入帖者只可能永远在书法的大门之外徘徊，而不能出帖者则不可能有自家面貌，更不用说独立书坛。当然，独立书坛恐怕不是初学者所需思考的。我希望学书的朋友立定目标，认识规律，用心感悟，早日成功！

唐故左街僧錄內
供奉三教談論引
駕大德安國寺上
座賜紫大達法師

释文：唐故左街僧录、内／供（奉、三）教谈论、引／驾大德、安国寺上／座、赐紫大达法师

丞、上柱国、赐紫金／鱼袋裴休撰。〉（正）议大夫、守右散／骑常侍、充集贤殿

丞上柱國賜紫金

魚袋裴休撰

□□議大夫守右散

騎常侍充集賢殿

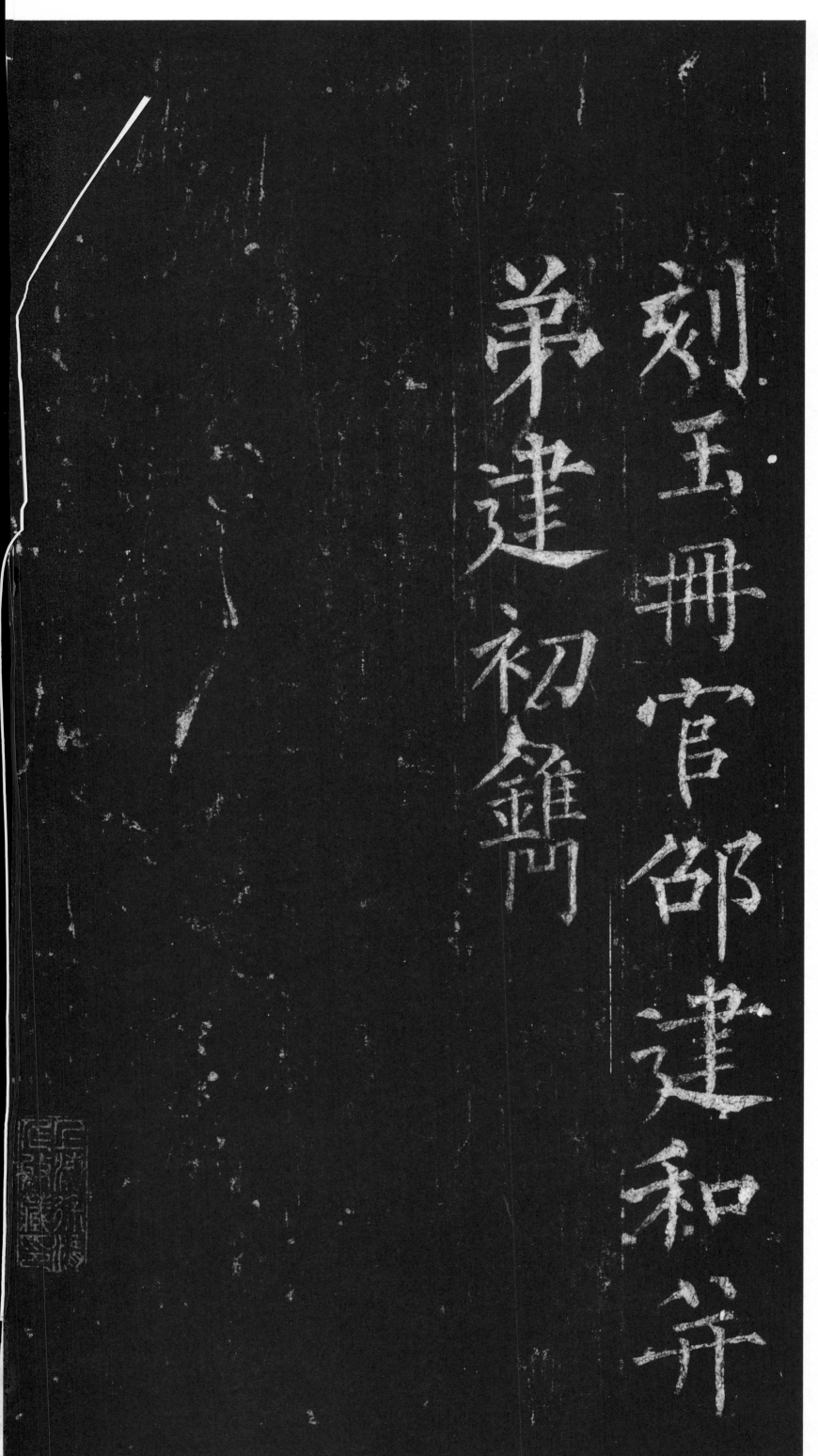

刻玉册官邸建和并
弟建初镌

遒、峻、爽、清话柳体

苏美华

一、生平简介

柳公权(778—865),字诚悬,京兆华原(今陕西铜川)人。官至太子少师,故世称『柳少师』。

他29岁进士及第,在地方担任一个低级官吏。后来唐穆宗偶然看见他的笔迹,一时以为书法圣品,就将柳公权召到长安。那时,柳公权已40多岁。他的字在唐穆宗、敬宗、文宗三朝一直受重视。

他初学王羲之,以后遍阅近代书法,学习颜真卿、欧阳询、虞世南,融入自己的新意,然后自成一家,独创柳体。柳公权享年88岁,一共臣事7位皇帝,历唐代宗大历十三年至唐懿宗咸通六年,最后以太子少师卒于任上。

柳公权的传世作品很多。传世碑刻有《金刚经刻石》《玄秘塔碑》《冯宿碑》等。其中《金刚经刻石》《玄秘塔碑》《神策军碑》最能代表其楷书风格。柳公权的行草书有《伏审帖》《十六日帖》《辱问帖》等,另有墨迹《蒙诏帖》《送梨帖题跋》,其风格仍有二王风范,遒秀并臻,潇洒自然。

《玄秘塔碑》全称《唐故左街僧录内供奉三教谈论引驾大德安国寺上座赐紫大达法师玄秘塔碑铭并序》,立于唐会昌元年(841)十二月,裴休撰文,柳公权书并篆额,邵建和、邵建初镌刻。楷书共28行,满行54字。该碑现藏于西安碑林。

二、艺术特色

柳公权是楷书大家,也是自唐穆宗以来一直被推崇的颇有艺术个性的大书家。而《玄秘塔碑》是柳公权64岁时书,风格突出,人书俱老。要理解和把握柳字的艺术特色,就必须从两个角度进行较缜密的分析:一是溯流求源,了解柳公权对传统的继承以及对后世的影响,这样,才能清晰地看到这一脉书法渊源及流向。二是对照比较,通过比较,凸显其艺术个性与风格精神。

品读各种记载、评论,结合其碑原作,可以得知柳公权的书法乃融合诸家,自成一体。他初学二王晋法,对王羲之的《东方朔画赞》和《黄庭经》用功最勤,取其古雅、端稳和妍秀,初成气象;继而对唐代书法进行师承研究,对欧阳询的方正峻险,褚遂良的简淡丰神用功颇深,极有心得,这从柳体中不难看出。当然,这期间他最推崇、得益最多的肯定数颜真卿了,颜真卿楷书的磅礴大气震惊唐代,自然成了柳公权师法的对象,也是柳体形成的最直接、最重要的源头。明王世贞谈及《玄秘塔碑》时称『最露筋骨者,遒媚劲健』,『晋法一大变耳』,清刘熙载说『(柳书)《玄秘塔碑》出颜之《郭家庙》』,可见其学颜出欧,别有新意,后世常说的『颜筋柳骨』实际上也是一个非常重要的佐证。柳字的第三个源头当然是魏碑了。他的遒劲峭拔,斩钉截铁的方笔就是魏碑里常用的笔法。从魏晋到柳公权中晚年只不过四五百年光景,名碑法帖尚且较容易弄到和看到。尽管由于唐太宗李世民对晋书特别是王羲之书法极力推崇,以王羲之为主的晋书的影响在唐代甚至后代都很大,但不管是初唐的虞世南、褚遂良、欧阳询,还是中唐的颜真卿,都明显地受到北魏碑刻与民间书法的影响。魏碑的影响不仅体现在用笔上,还体现在一种时代的审美取向上——魏碑墓志大都率意真淳、豪放不羁、真力弥满、不事雕琢。唐朝国势强盛,雄踞四野,在以雄强为美、以大气为美的审美取向下颜真卿才能出现,也才能得到世人的认同与追捧。柳字从颜出,有颜字的雄强而无颜字的丰腴,独创的骨力洞达的笔法,既是他师颜变法的结果,也是他远追魏碑风气的必然。

再来看柳体与其所师承或者所受影响的诸体之比较。简言之,王羲之楷书结体方正,笔势圆融、气象浑穆、境界中和,柳公权楷书则结字纵长、中宫严谨、纵笔挥洒、斩截有力;欧阳询楷书平中见奇、典雅峭劲,柳公权则出于法度、气象雄强;颜真卿楷书血肉丰满、真气内充,妙在『筋』;魏碑墓志多用方笔,刀斫斧劈、强雄粗犷,柳公权楷书则收放自如、峭拔险劲,妙在『骨』;魏碑墓志多用方笔,刀研斧劈、强雄粗犷,柳公权楷书则方圆兼得,不偏不倚、笔法丰富。

通过以上比较,我们可以用四个字来概括柳体的风格特征,那就是遒、峻、爽、清:

遒——笔力遒劲,骨法洞达;

峻——字法谨严,峭拔奇崛;

爽——方圆兼得,魏晋风骨;

玄秘塔碑铭并序。／（江）南西道都团练、／观察处置等使，朝／散大夫、兼御史中

玄秘塔碑銘并序

江南西道都團練

觀察處置等使朝

散大夫兼御史中

學士兼判院事上

柱國賜紫金魚袋

柳公權書并篆額

玄祕塔者大法師

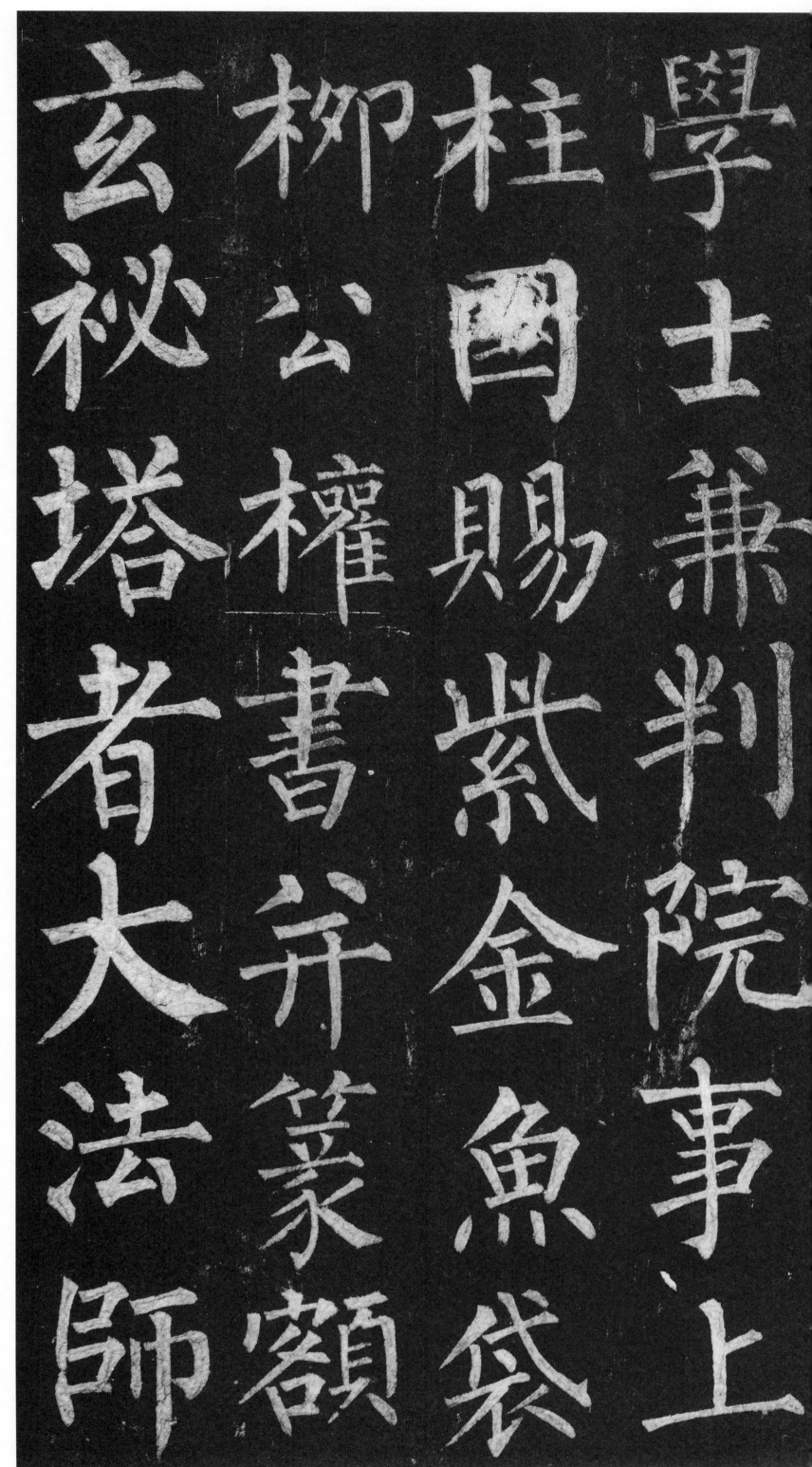

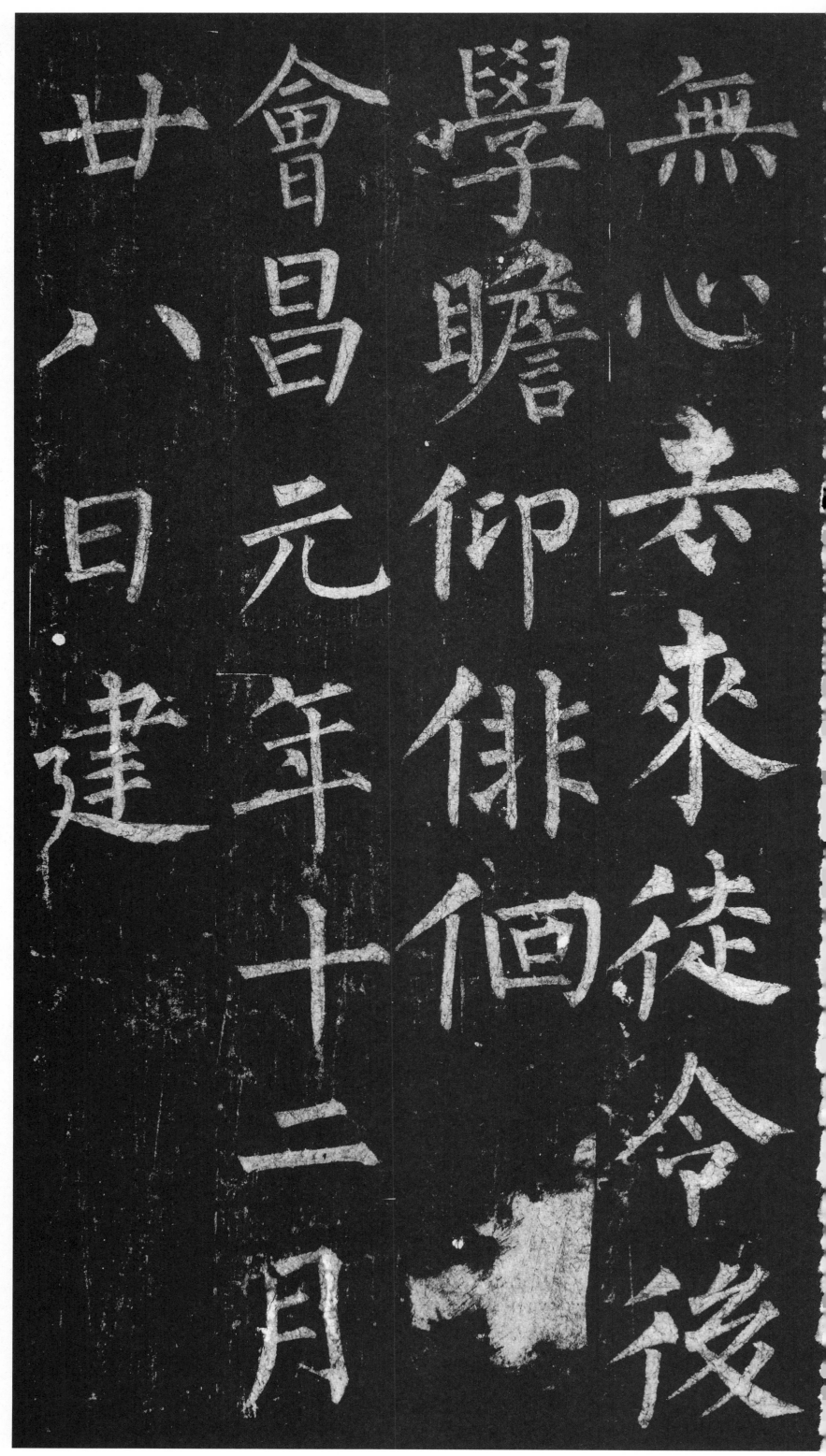

无心去来。徒令后学，瞻仰徘徊。会昌元年十二月廿八日建。

有大法師
逢時感
召空
門正辟
法宇
方開
峥嵘棟梁
一旦而摧
水月鏡像

樂在也端

輔家於甫

　則戲靈

天張爲骨

子仁丈之

以義夫所

扶禮者歸

端甫（灵）骨之所归／也。於戏！为丈夫者，／在家则张仁、义、礼、／乐，辅天子以扶

世導俗出家則運

慈悲定慧佐

如來以闡教利生

捨此以以為丈夫

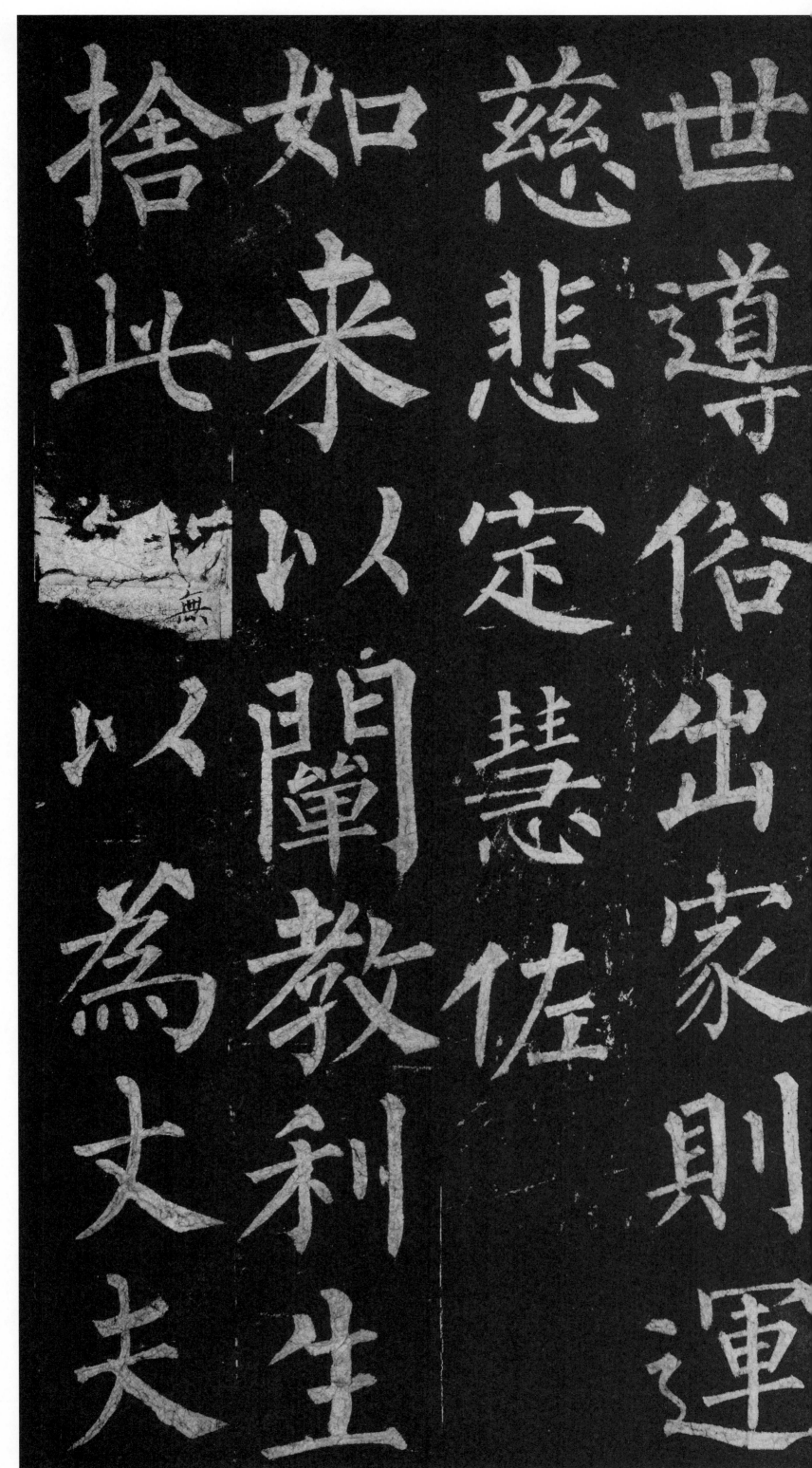

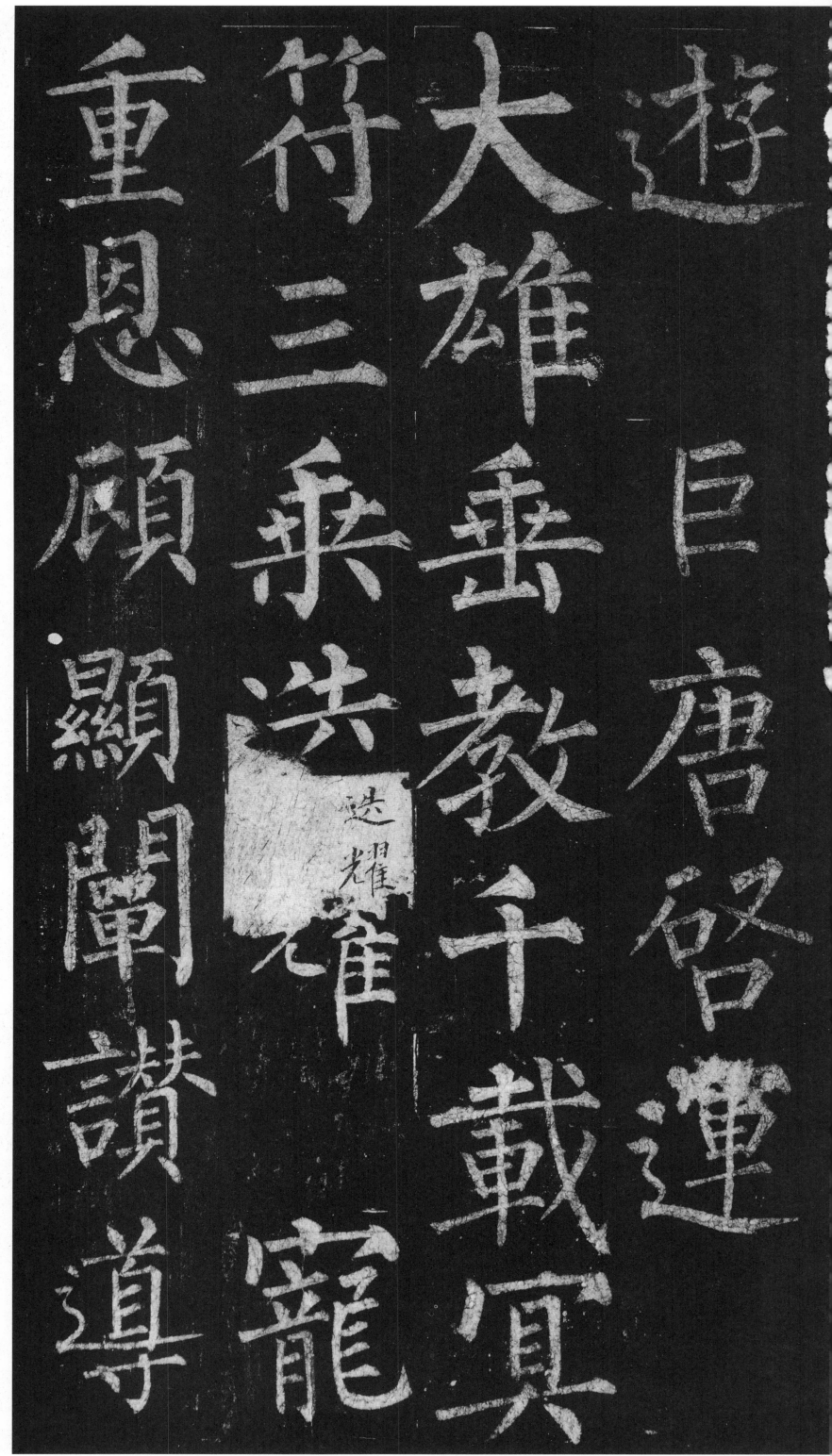

游。巨唐启运，／大雄垂教。千载冥／符，三乘（迭耀）。宠／重恩顾，显阐赞导。

游

巨唐启运

大雄垂教千载冥

符三乘迭耀光崔

重恩顾

顯闡讚導

则流象狂猿轻钩

槛莫收柅制刀断

尚生疮疣

有大法师絶念而

也，背此无以为达／道也。和尚其出／家之雄乎！天水赵／氏，世为秦人。初，母

也　背　此　無　以　為　達

道　也　和　尚　其　出

家　之　雄　乎　天　水　趙

氏　世　為　秦　人　初　母

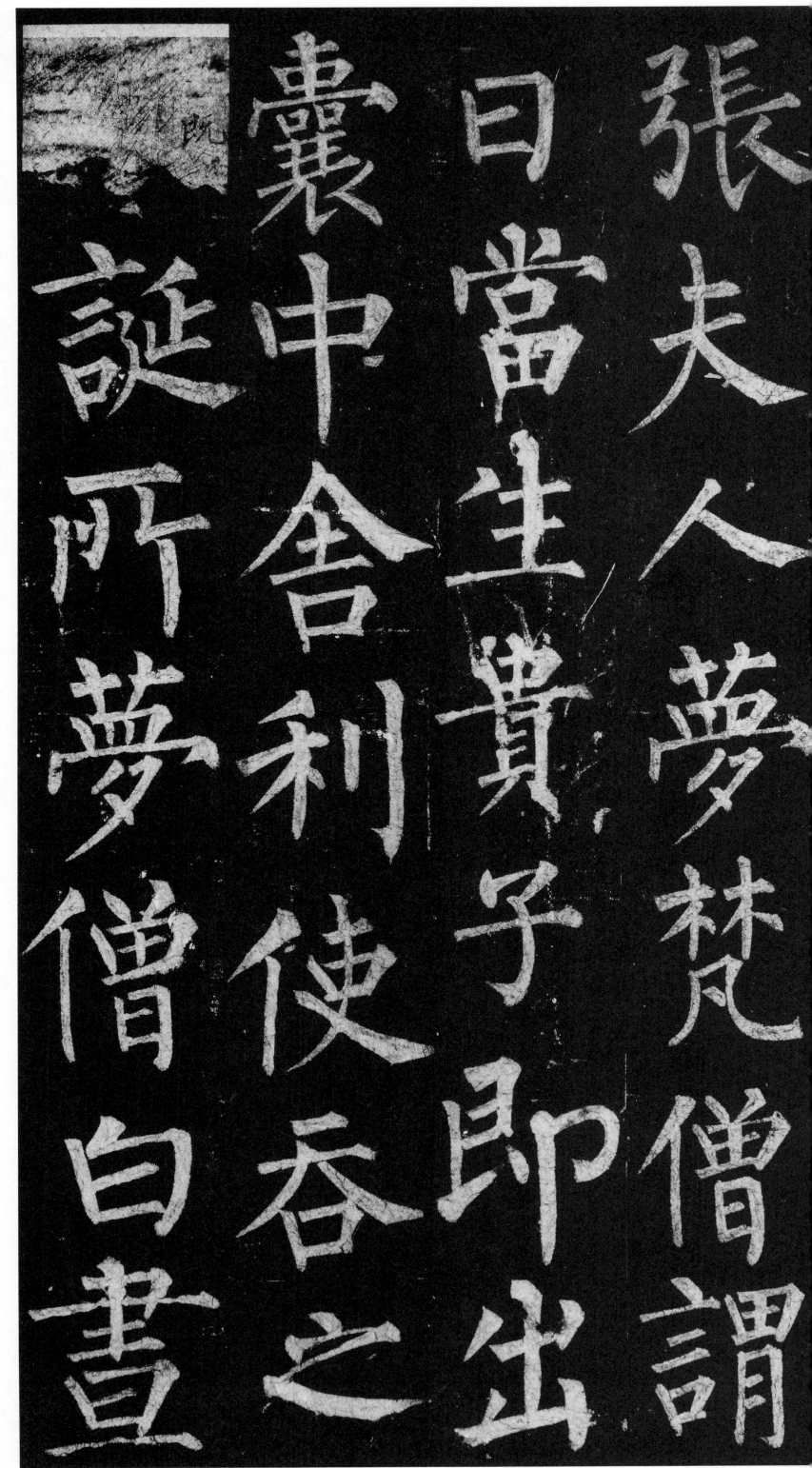

張夫人夢梵僧謂曰當生貴子即出囊中舍利使吞之誕所夢僧白晝

後相覺異宗偏義執正執駁有大法師為作霜電趣真則滯涉俗

慧聞有辯
學經大孰
深律法分
淺論師師
同藏如如
源戒從親
先定親

入其室，摩其顶曰：「ヽ必当大弘法教。」言ヽ讫而灭。既成人，高ヽ颡深目，大颐方口，

類訖必入

深而當其

目滅大室

大旣弘摩

頤成法其

方人教頂

口高當曰

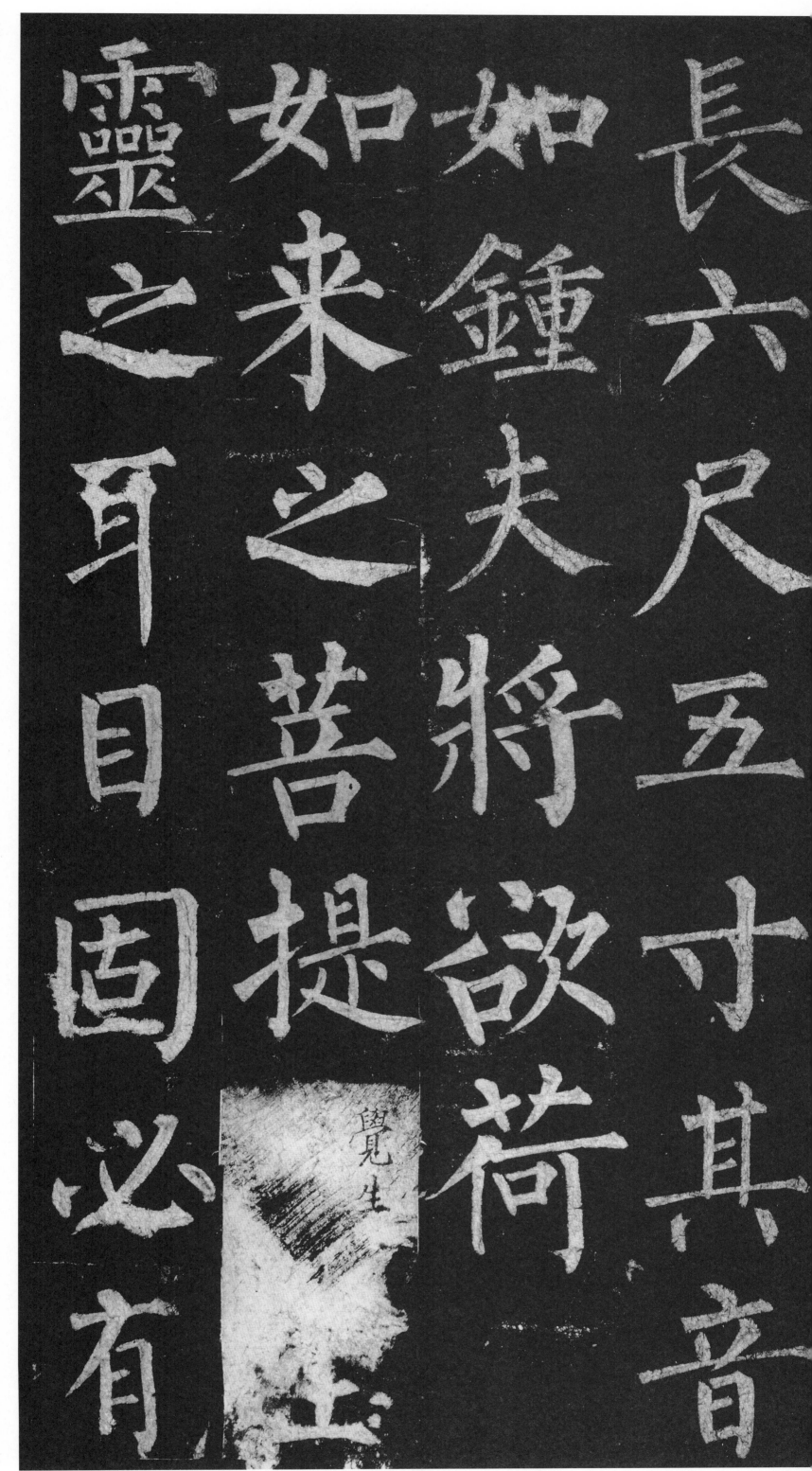

长六尺五寸，其音／如钟。夫将欲荷／如来之菩提，（觉生）／灵之耳目，固必有

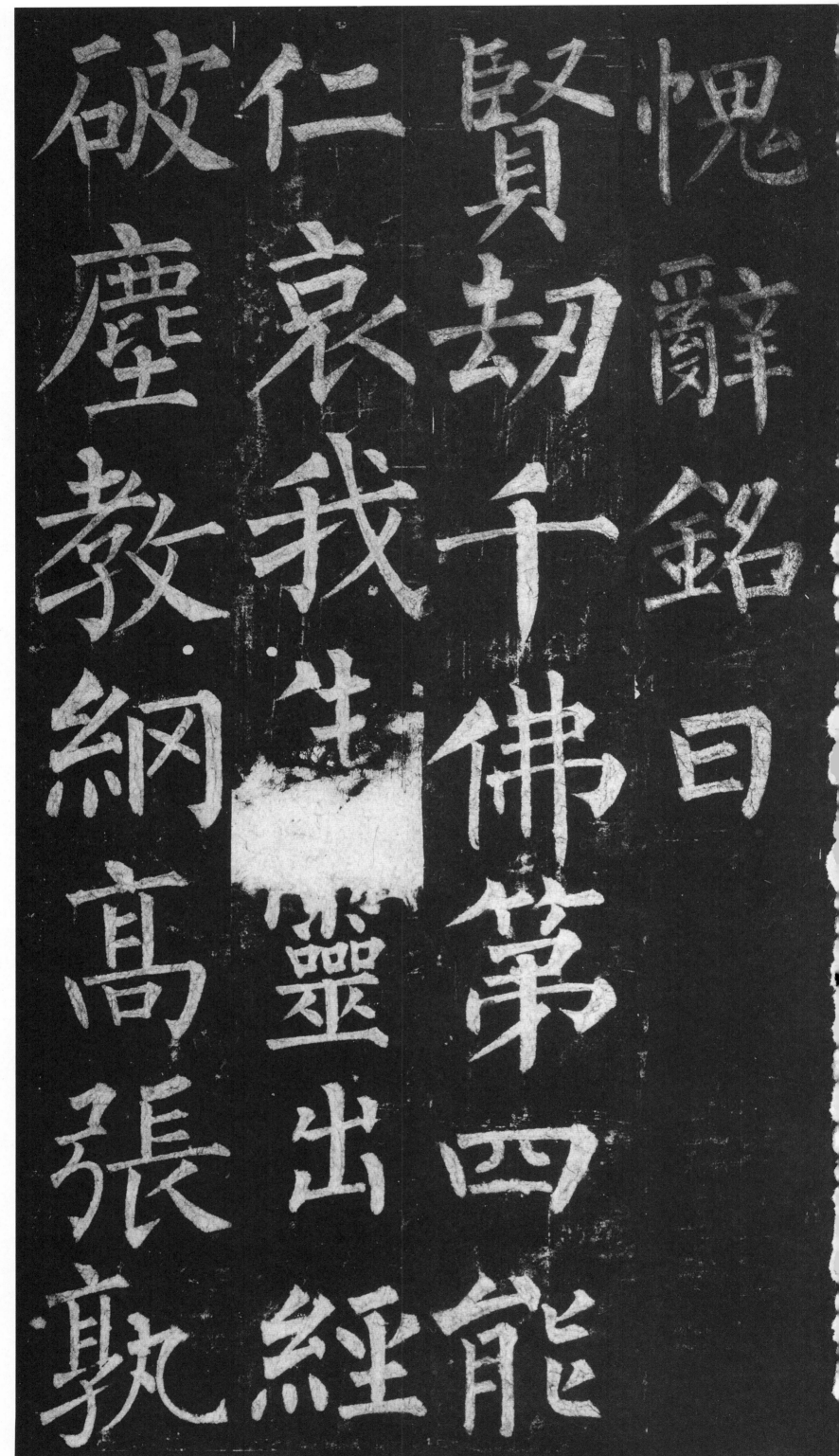

愧辞。铭曰：／贤劫千佛，第四能／仁。哀我生灵，出经／破尘。教网高张，孰

最深道契彌固亦
以為請顥播清塵
休嘗遊其藩備其
事隨喜讚歎蓋無

最深，道契弥固，亦／以为请，愿播清尘。／休尝游其藩，备其／事，随喜赞叹，盖无

正禪歲殊
度師依祥
為為崇奇
比沙福表
丘彌寺歟
餘十道始
安七悟十

国寺。具威仪於西／明寺照律师，禀持／犯於崇（福寺）升律／师；传《唯识》大义於

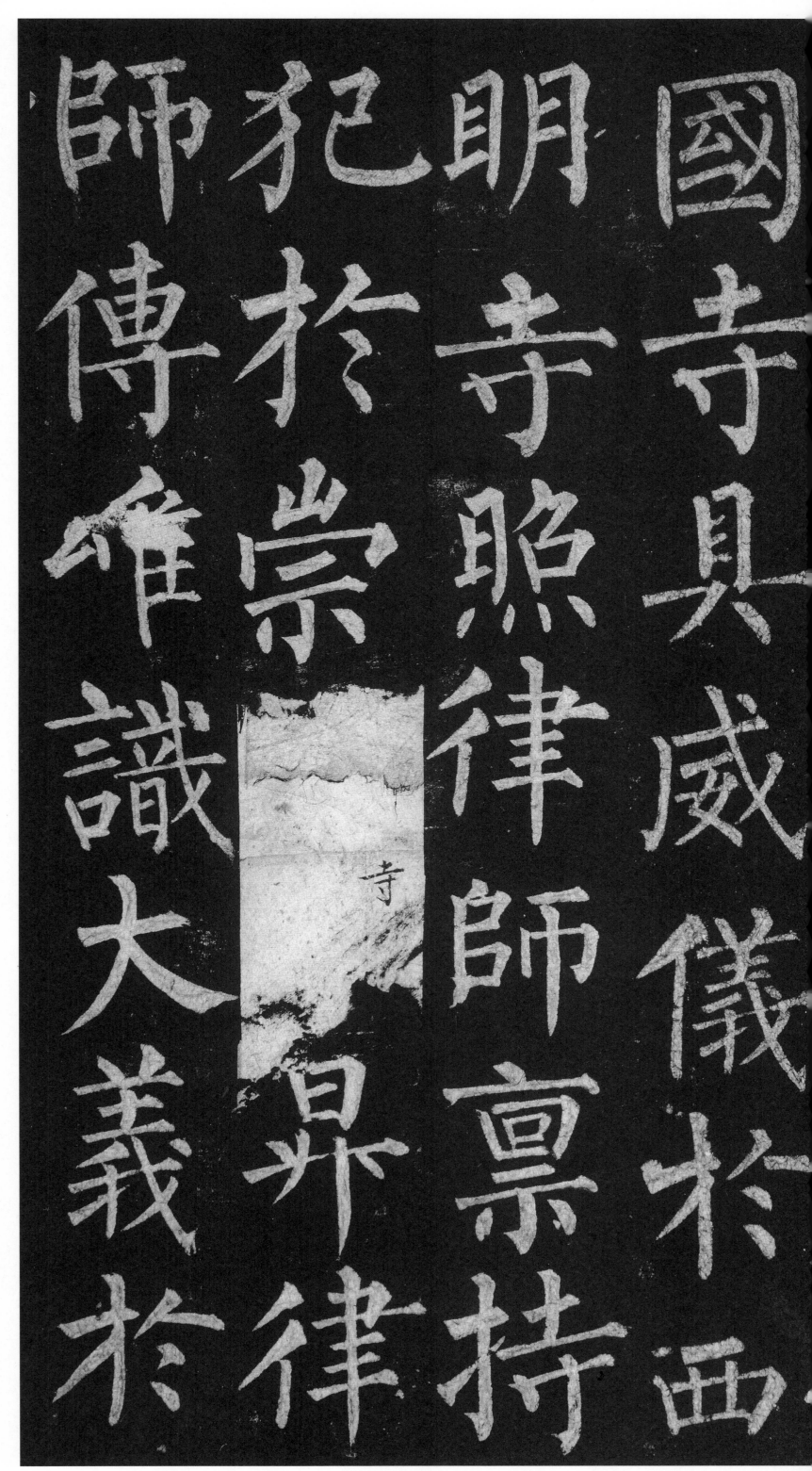

國寺貝威儀於西

明寺照律師禀持

犯於崇識大義於

師傅唯識大義於

正言等克荷先業虔守遺風大懼徽猷有時堙沒而今合門使劉公法

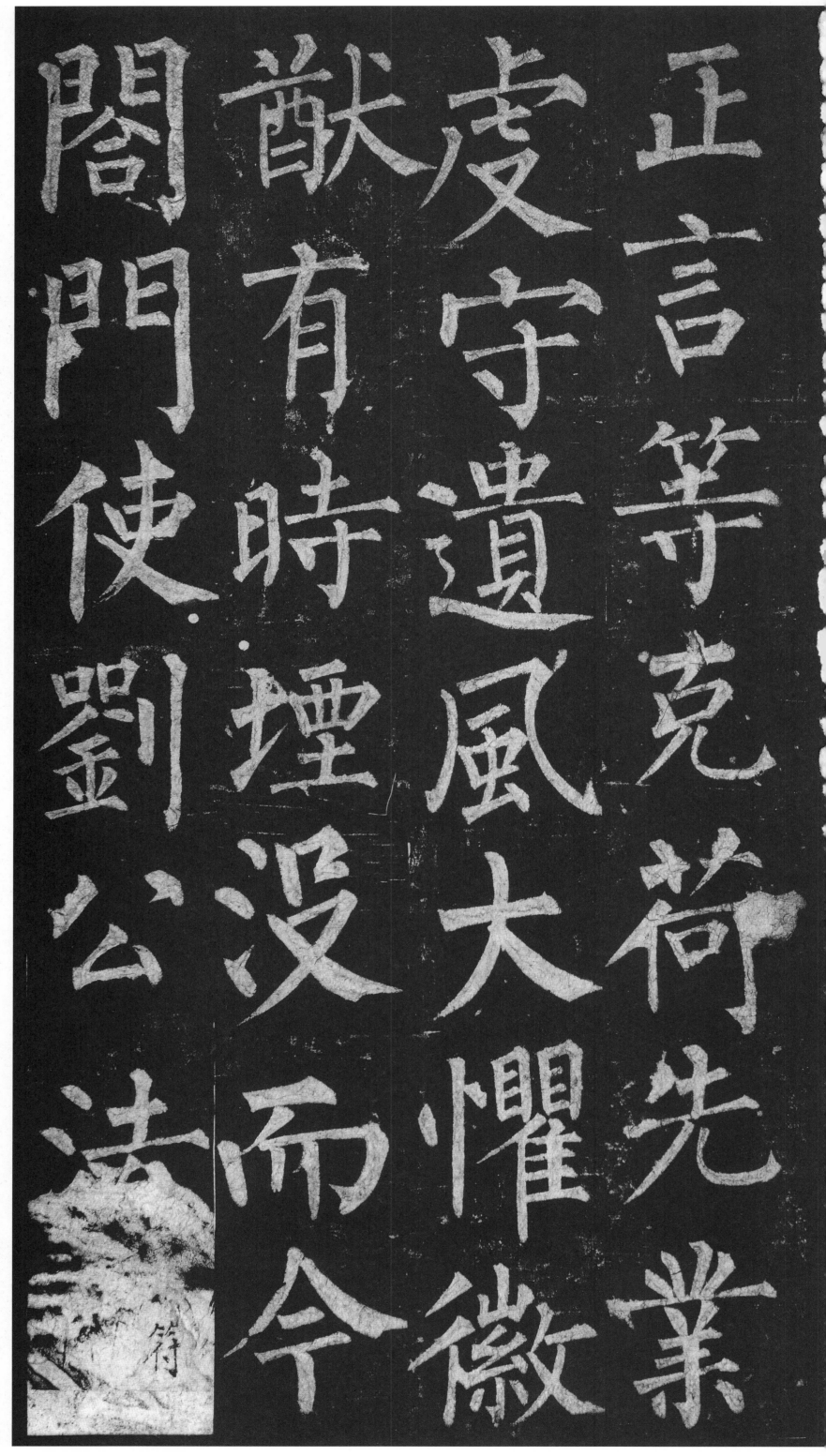

和尚
出家
之雄
乎
不然
何至
德殊
祥如
此其
盛也
承
袭弟
子义
均
自政

安国寺素法师，通《涅槃》大旨於福林寺釜法师。复梦梵僧以舍利满琉璃

涅槃大旨於福林

寺釜法师復夢梵

僧以舍利滿琉璃

安國寺素法師通

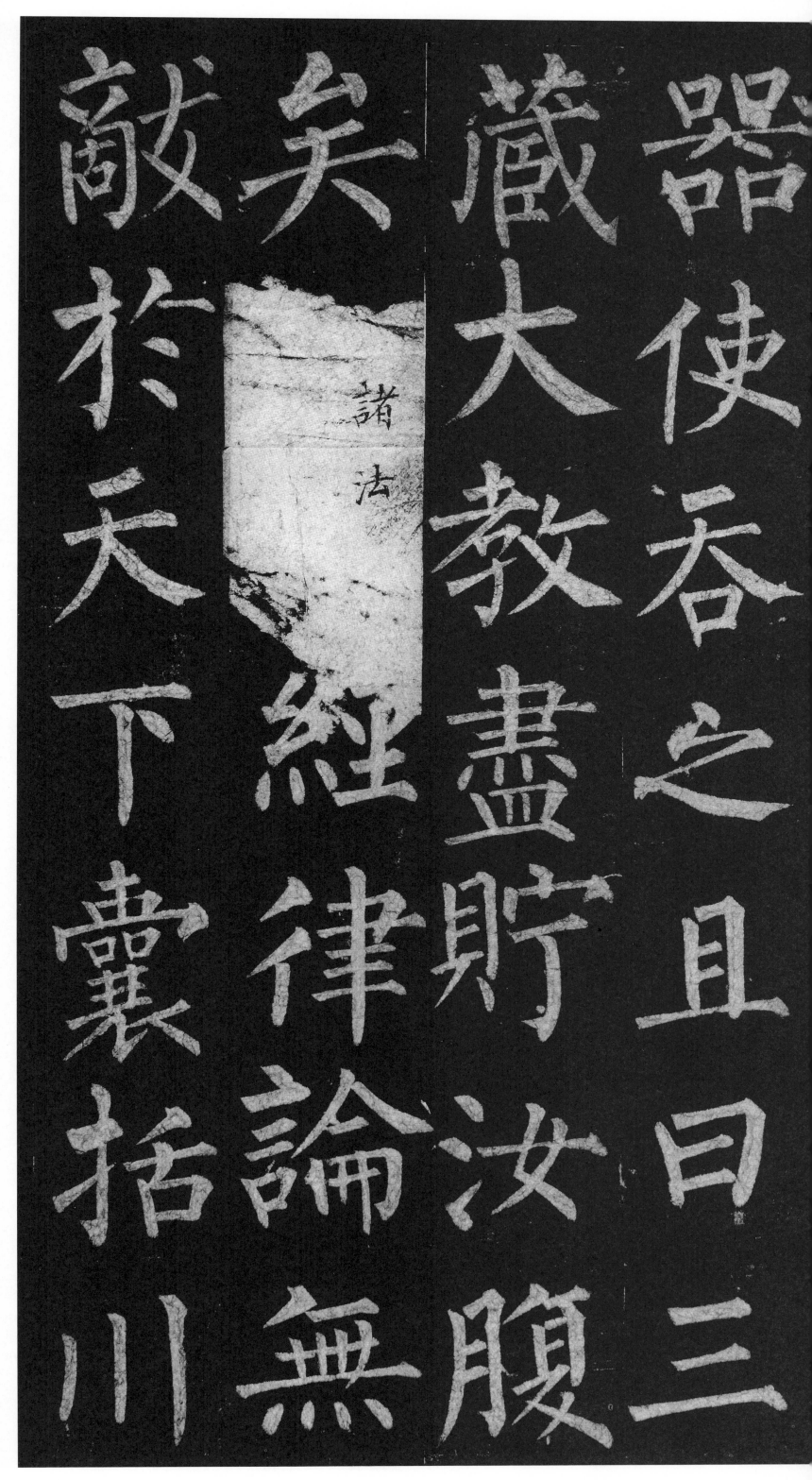

器使吞之，且曰：『三〈藏大教，尽贮汝腹〉矣。』（诸法）经律论无〈敌於天下。囊括川

器使吞之且曰三

藏大教盡贮汝腹

矣諸法經律論無

敌於天下囊括川

講論玄言或紀綱

大寺脩禪秉律分

作人師五十其徒

皆為達者於戲

『大达』，塔曰『（玄）秘』。俗／寿六十七，僧腊卅／八。门弟子比丘、比／丘尼约千余辈。或

大達

塔曰祕俗

壽六門弟子比

六十七僧臈卅

丘尼約千餘輩或

注，逢源会委，滔滔
然莫能济其畔岸
矣。夫将欲伐株杌
於情田，雨甘露於

逢源會滔滔然莫能濟其畔岸矣夫將欲伐株杌於情田雨甘露於

法种者，固必有勇／智宏辩欤！无何（讲／文）殊於清凉，众圣／皆现；演大经於太

皆現演於經於太

又殊於清凉衆聖

智宏辯歟無何之

法種者圓必有勇

遺命茶毗，得舍利／三百余粒。方熾而／神光月皎，既烬而／靈骨珠圓。賜諡曰

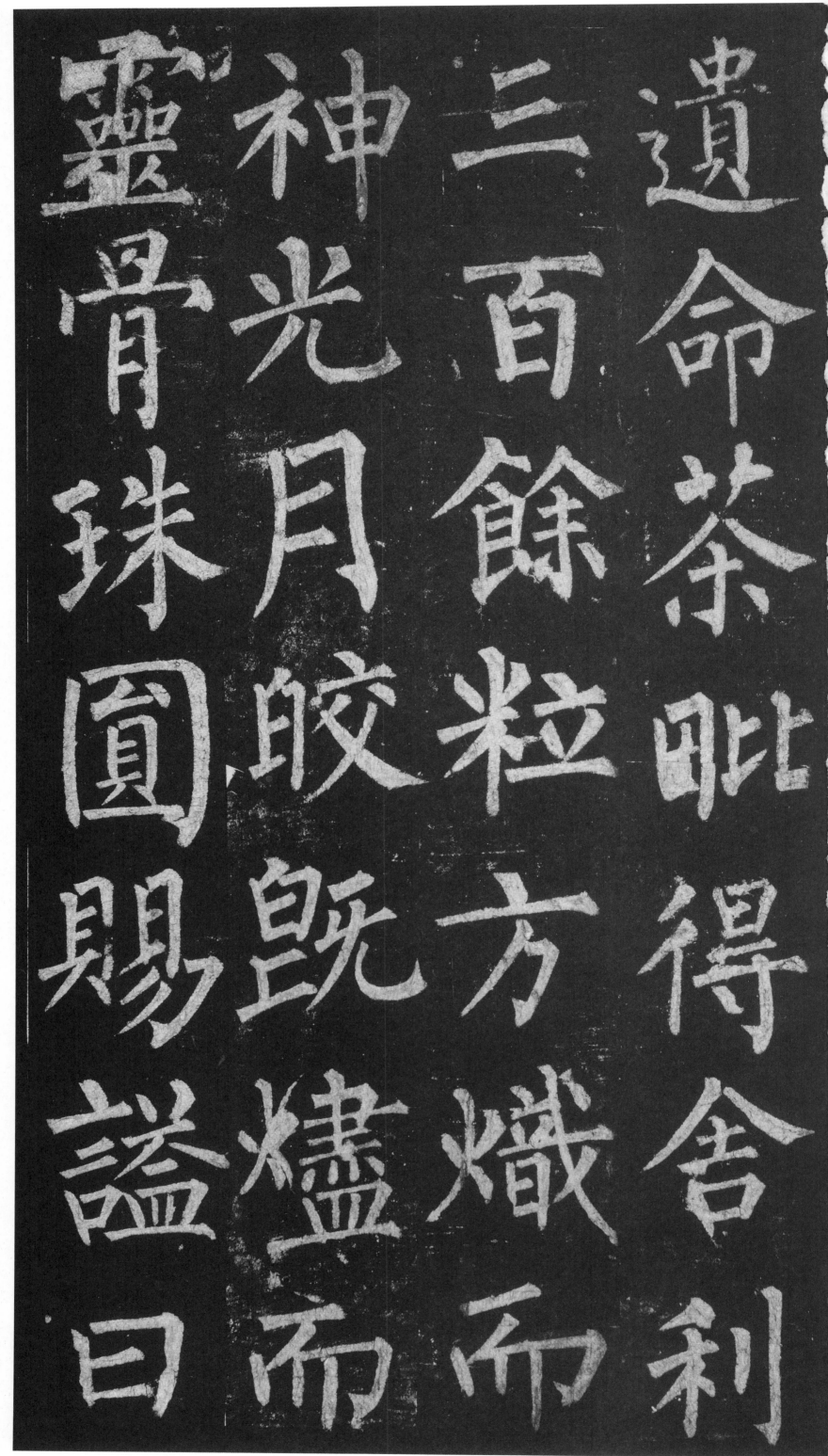

遺命茶毗得舍利
三百餘粒方熾而
神光月皎既烬而
靈骨珠圓賜諡曰

灭。当暑而尊容（如）生，竟夕而异香犹郁。其年七月六日，迁於长乐之南原，

滅當暑而尊容

生竟夕而異香猶

鬱其年七月六日

遷於長樂之南原

如

原傾都畢會德宗皇帝聞其名徵之一見大悅常出入禁中與儒

原，倾都毕会。／德宗皇帝闻其名，／征之，一见大悦。常／出入禁中，与儒

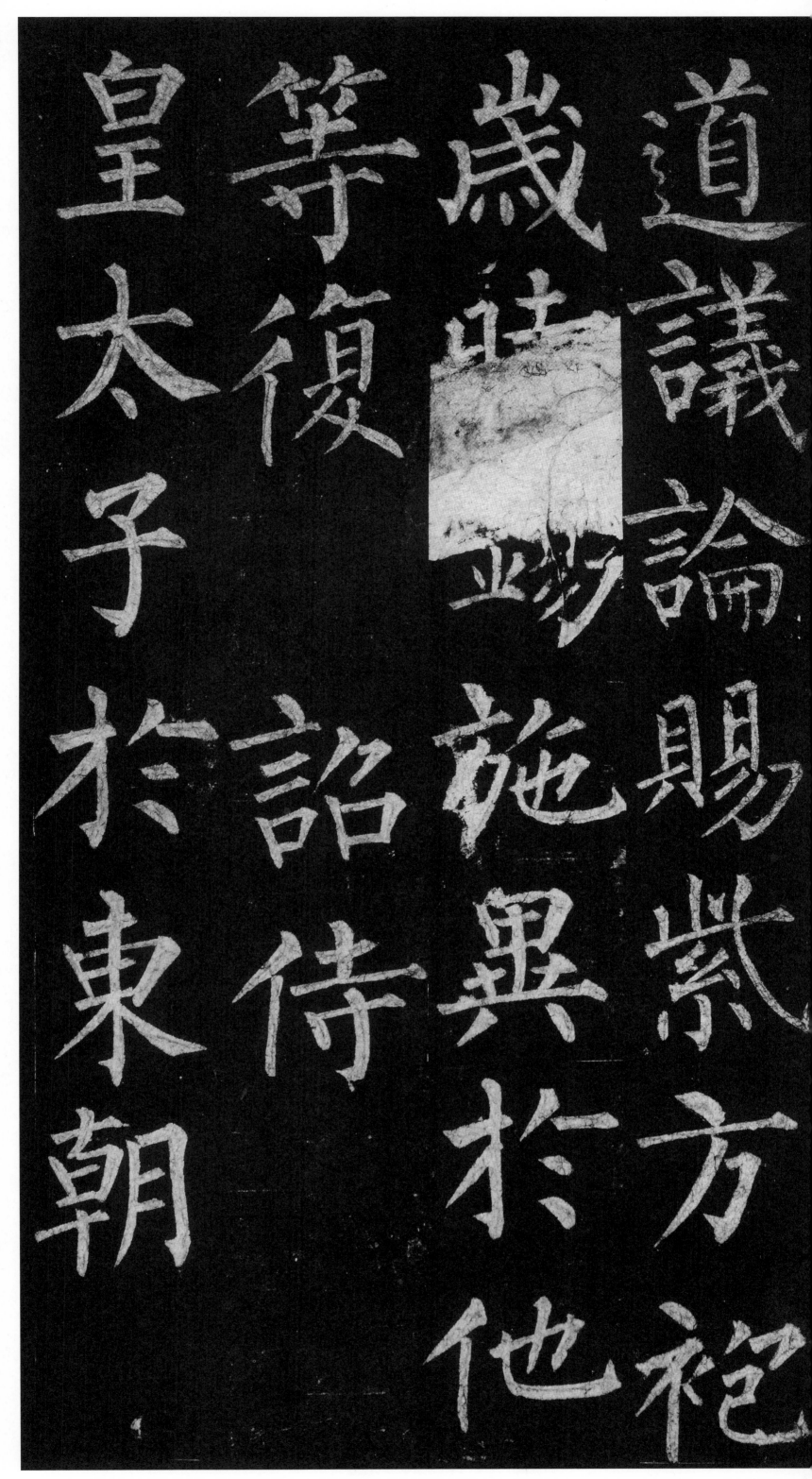

皇太子於東朝

等復詔侍

歲時賜施異於他

道議論賜紫方袍

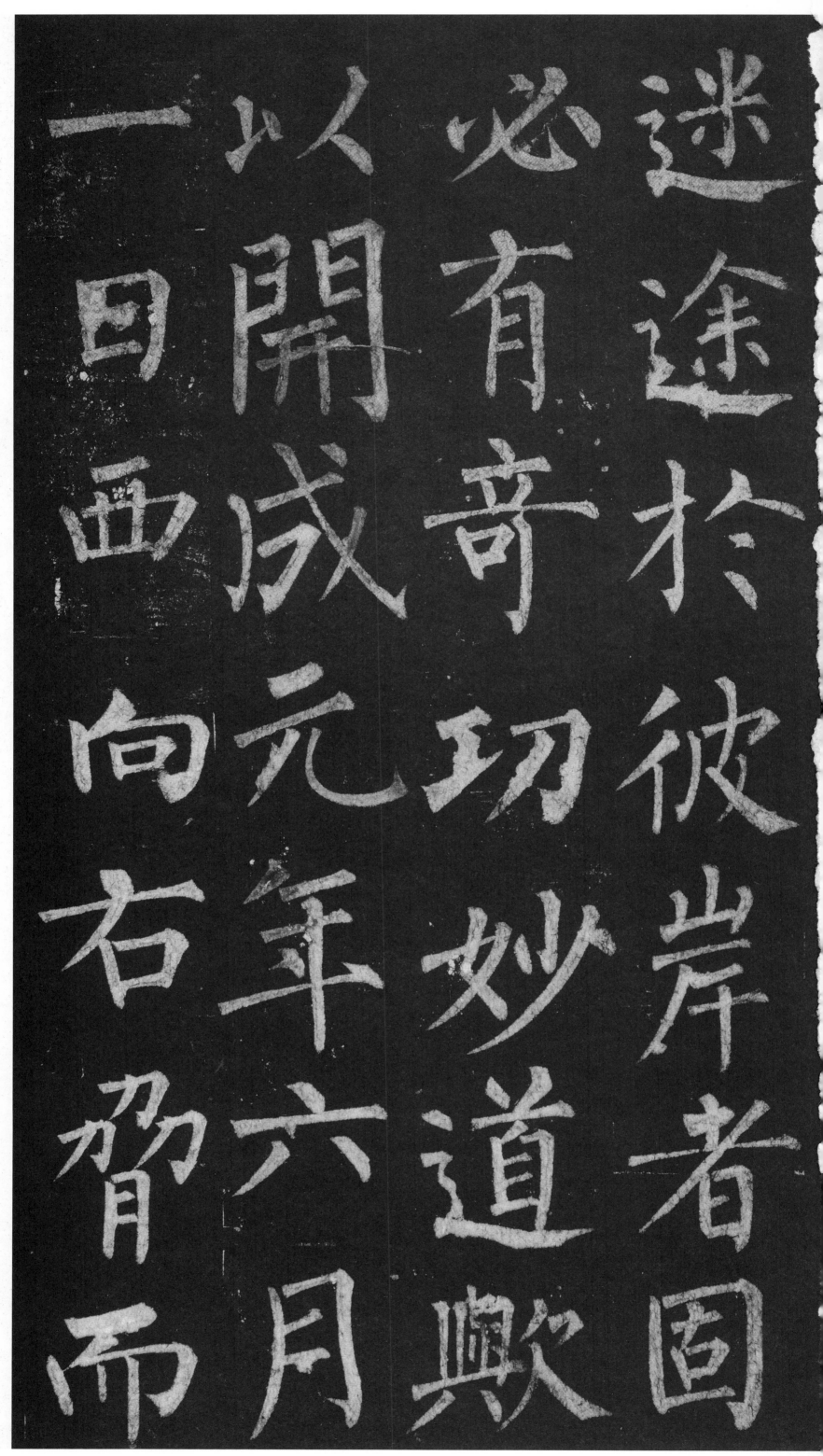

迷途於彼岸者，固／必有奇功妙道歟！／以開成元年六月／一日，西向右脅而

诚接。议者以为，成／就常（理）轻行者，唯／和尚而已。夫将欲／驾横海之大航，拯

诚接议者以为成
就常理轻行者唯
和尚而已夫将欲
驾横海之大航拯

順風與隆
宗親卧憲
皇之與宗
帝若起皇
深昆恩帝
仰且禮
其相特毀

順宗皇帝深仰其／风，亲之若昆弟，相／与卧起，恩礼特／隆。宪宗皇帝数

韋其寺待之賓

發常承顧問注

納偏厚而和尚

符彩超邁詞理鄉

即眾生以觀
佛離四相以
以觀
以修
善以丘
佛離四
相以
心下如地
坦无
陵王公舆
台皆

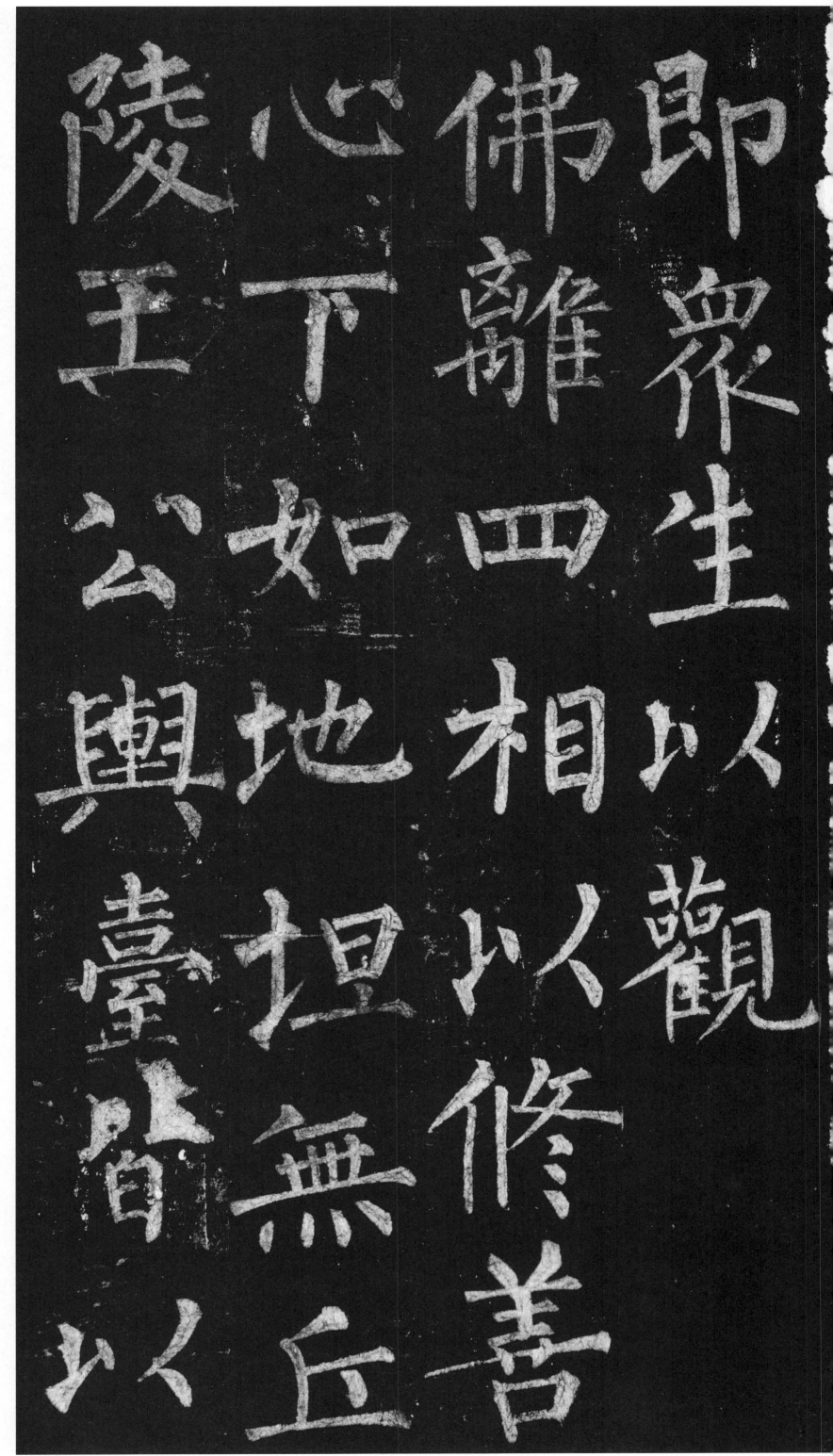

莫不瞻向。荐金宝〈以致（诚，殚）端严而〉礼足。日有千数，不〈可殚书。而和尚

莫不瞻嚮荐金寶

以致誠端嚴而

礼足日有千數不

可殚書而和尚

誠殚

捷，迎合上旨，皆／契真乘。虽造次应／对，未尝不以阐扬／为务。繇是天子

捷迎合上旨皆
契真乘雖造次應對
未嘗不以闡揚
為務繇是天子

益知佛為大聖人其教有大不思議事當是時朝廷方削平區夏

飾殿宇窮極雕繪

而方丈匡床靜慮

自得貴臣盛族皆

所依慕豪俠工賈

遍指淨土爲息肩

之地嚴金舍爲報

法之恩前後供施

數十百萬悉以崇

遍。指净土为息肩 / 之地，严金（舍为）报 / 法之恩。前后供施 / 数十百万，悉以崇

缚吴斡蜀，潴蔡荡／郓。而天子端拱／无事，诏和（尚率）／缁属迎真骨於

缚吴斡蜀潴蔡荡
郓而天子端拱
无事诏和
缁属迎真骨於

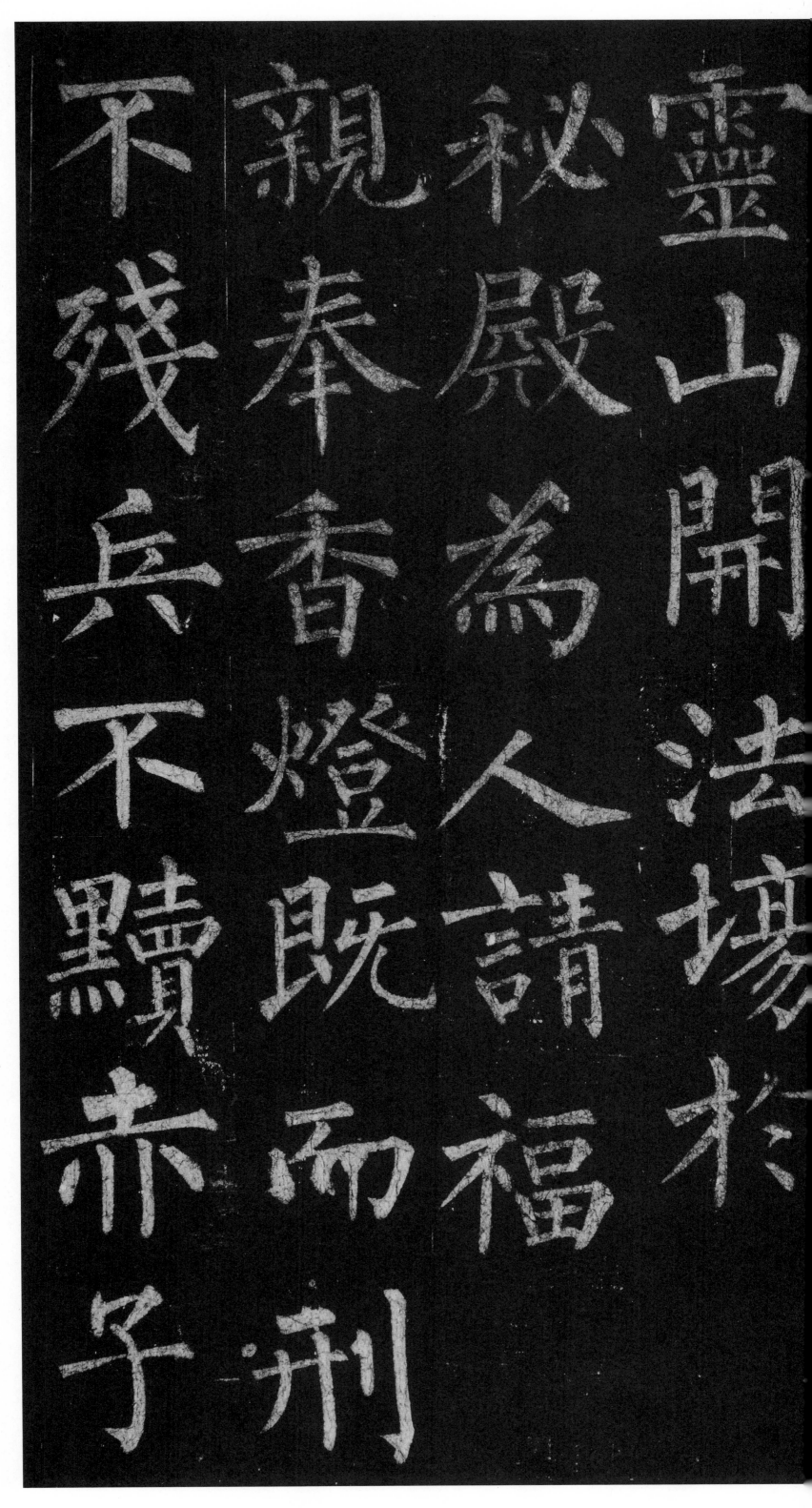

灵山，开法场於\秘殿，为人请福，\亲奉香灯。既而刑\不残，兵不黩，赤子

道俗者凡一

百六

十座

運三

密於

瑜

伽

契無

生於

悉地

日持

諸部

十

餘

万

事，以标表净众者，凡一十年。讲《涅槃》《（唯）识》经论，处当仁，传授宗主以开诱

凡一十年講涅槃論以處

事以摽表淨衆者

識經論

傳授宗主以開誘

主以

當仁

无愁声，苍（沧）海无惊〈浪，盖参用真宗以〈（毗伽为）政之明效〈也。夫将欲显大不

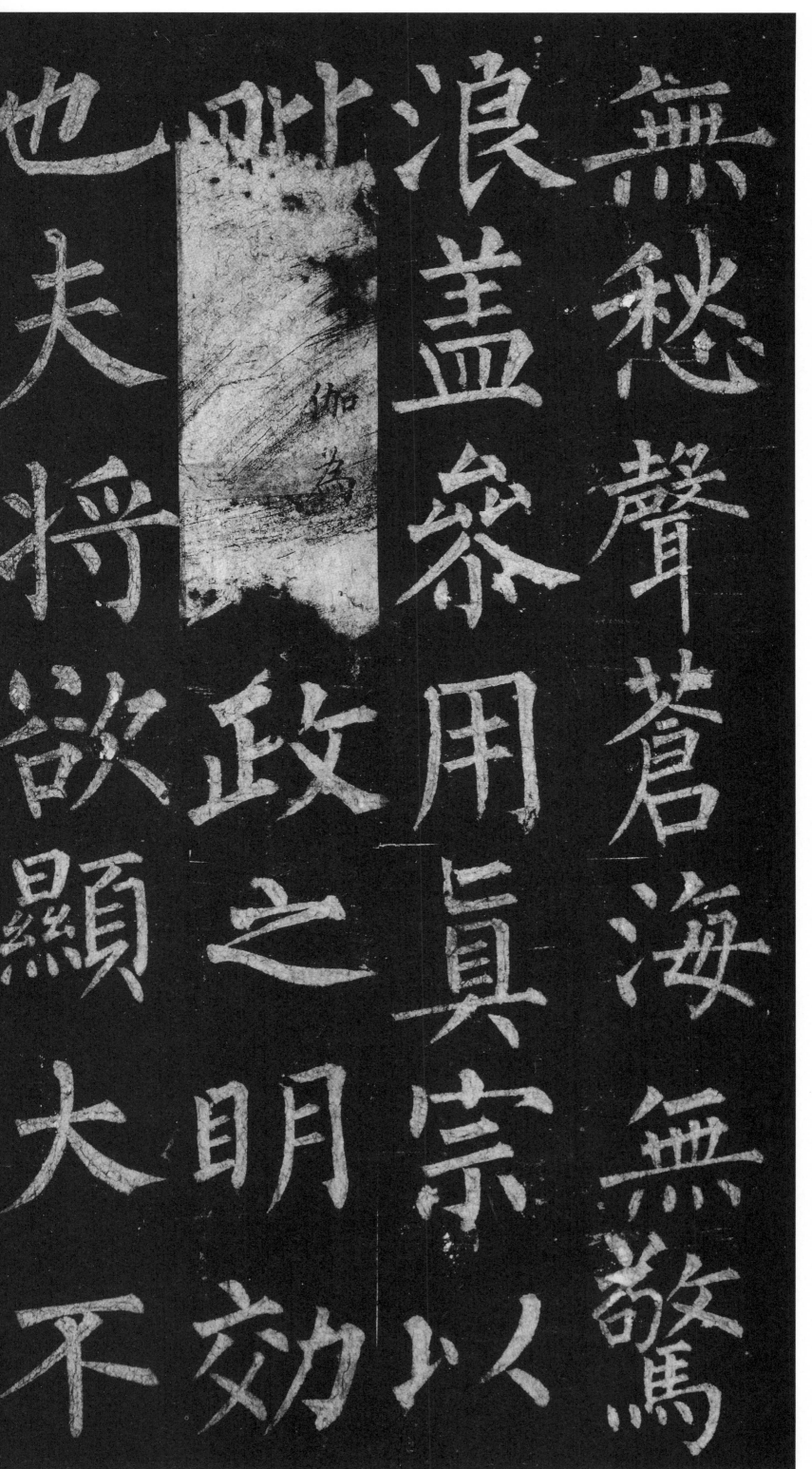

无愁聲蒼海無驚
浪盖衆用真宗以
伽為政之明效
也夫將故顯大不